钦定三希堂法帖（五）

怀素《论书帖》，柳公权《蒙诏帖》，唐人《临王羲之东方朔画赞》，王羲之《姨母帖》《初月帖》，王荟《疖肿帖》《翁尊体帖》，王徽之《新月帖》，王献之《廿九日帖》，王僧虔《太子舍人帖》，王慈《柏酒帖》《汝比帖》，王志《喉痛帖》，杨凝式《夏热帖》《韭花帖》

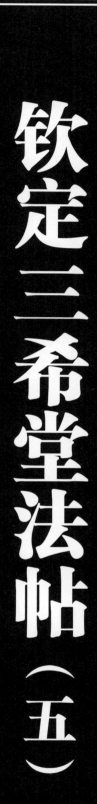

陆有珠 主编

广西美术出版社

前　言

　　《三希堂法帖》，全称为《御刻三希堂石渠宝笈法帖》，又称为《钦定三希堂法帖》，正集32册236篇，是清乾隆十二年（1747年）由宫廷编刻的一部大型丛帖。

　　乾隆十二年梁诗正等奉敕编次内府所藏魏晋南北朝至明代共135位书法家（含无名氏）的墨迹进行勾摹镌刻，选材极精，共收340余件楷、行、草书作品，另有题跋200多件、印章1600多方，共9万多字。其所收作品均按历史顺序编排，几乎囊括了当时清廷所能收集到的所有历代名家的法书墨迹精品。因帖中收有被乾隆帝视为稀世墨宝的三件东晋书迹，即王羲之的《快雪时晴帖》、王珣的《伯远帖》和王献之的《中秋帖》，而珍藏这三件稀世珍宝的地方又被称为三希堂，故法帖取名《三希堂法帖》。法帖完成之后，仅精拓数十本赐与宠臣。

　　乾隆二十年（1755年），蒋溥、汪由敦、嵇璜等奉敕编次《御题三希堂续刻法帖》，又名《墨轩堂法帖》，续集4册。正、续集合起来共有36册。乾隆帝于正集和续集都作了序言。至此，《三希堂法帖》始成完璧。至清代末年，其传始广。法帖原刻石嵌于北京北海公园阅古楼墙间。《三希堂法帖》规模之大，收罗之广，镌刻拓工之精，以往官私刻帖鲜与伦比。其书法艺术价值极高，代表着我国书法艺术的最高境界，是中国古典书法艺术殿堂中的一笔巨大财富。

　　此次我们隆重推出法帖36册完整版，选用文盛书局清末民初的精美拓本并参考其他优质版本，用高科技手段放大仿真影印，并注以释文，方便阅读与欣赏。整套《三希堂法帖》典雅厚重，展现了古代书法碑帖的神韵，再现了皇家御造气度，为书法爱好者提供了研究、鉴赏、临摹的极佳范本，更具有典藏的意义和价值。

御刻三希堂石渠寶笈法帖 第五册

唐懷素書

释文

御刻三希堂石渠宝笈
法帖第五册
唐怀素书
怀素《论书帖》
为其山不高地亦无灵

释文

为其泉不深水亦不清
为其书不精亦无令名
后来足可深戒藏真
自风废近来已四岁

释文

近蒙薄减今所为其
颠逸全胜往年所
颠形诡异不知从
何而来常自不知

5

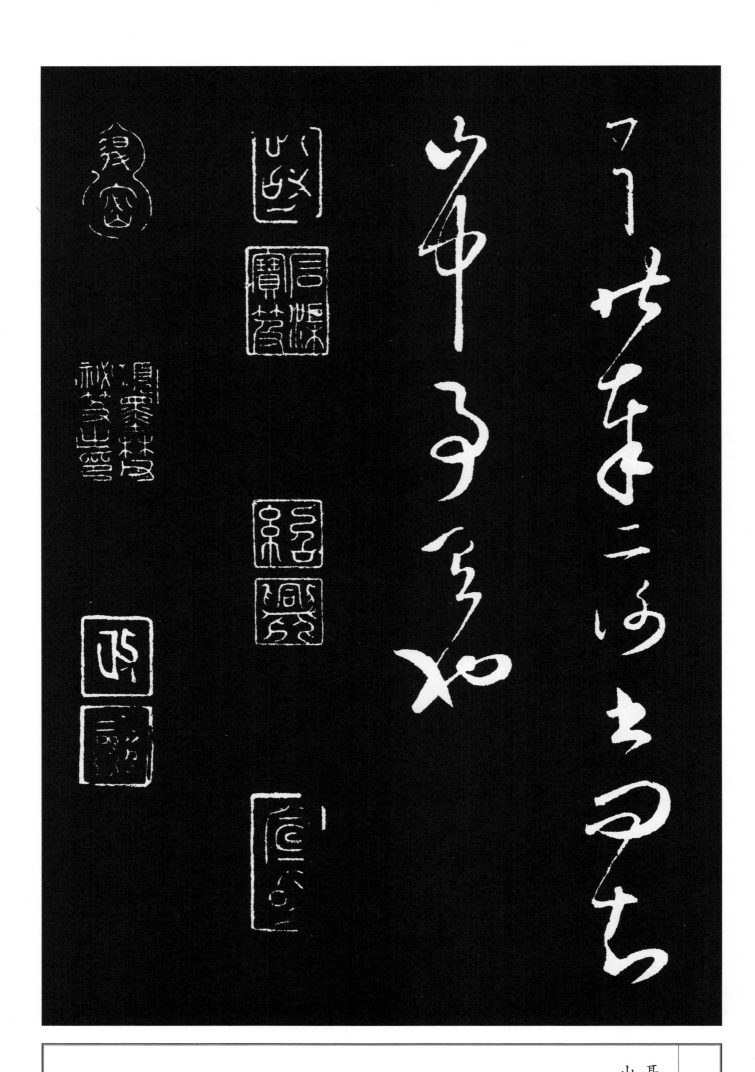

释文

耳昨奉二谢书问知
山中事有也

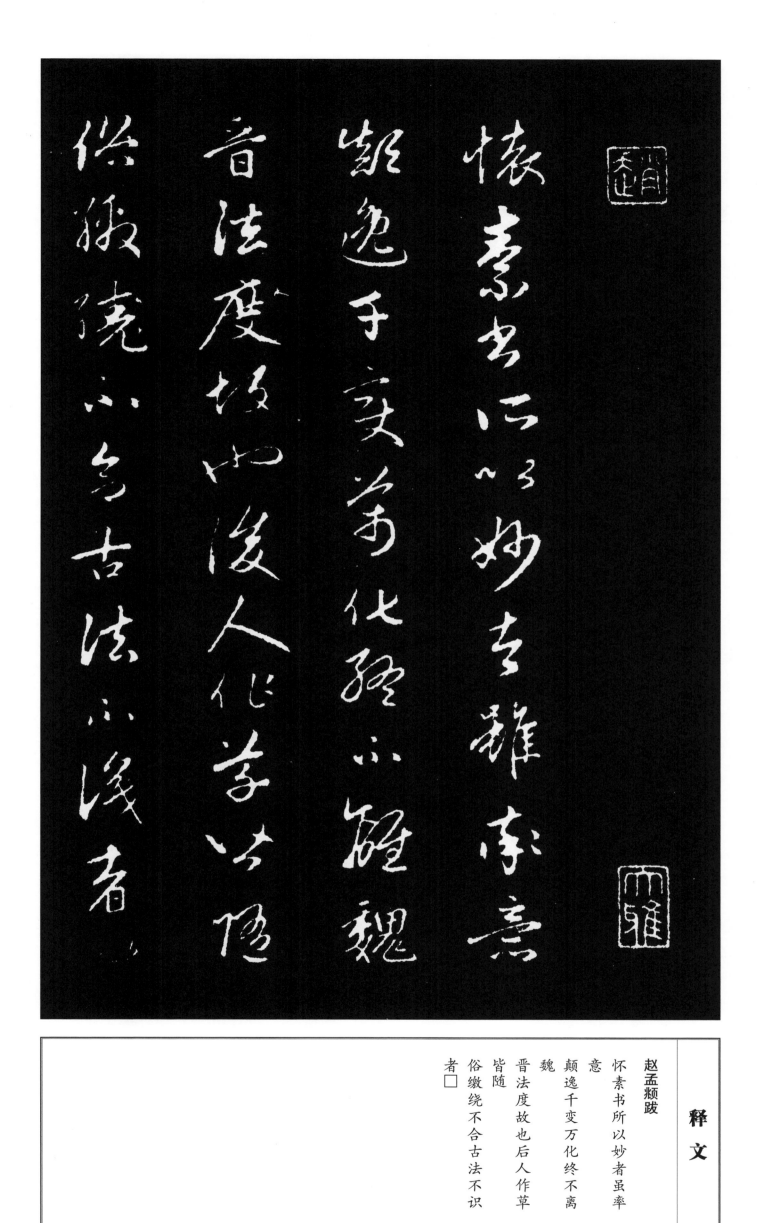

赵孟頫跋

怀素书所以妙者虽率

意

颠逸千变万化终不离

魏

晋法度故也后人作草

皆随

俗缴绕不合古法不识

者□

为奇不满识者一笑此卷是素
师肺腑中流出寻常所见皆不
能及之也
延祐五年十月廿三日为彦清
书翰林学士承旨荣禄大夫知制诰

兼修国史赵孟頫书
唐柳公权书

唐柳公权书

释　文

兼修国史赵孟頫书
唐柳公权书
柳公权《蒙诏帖》

公权蒙

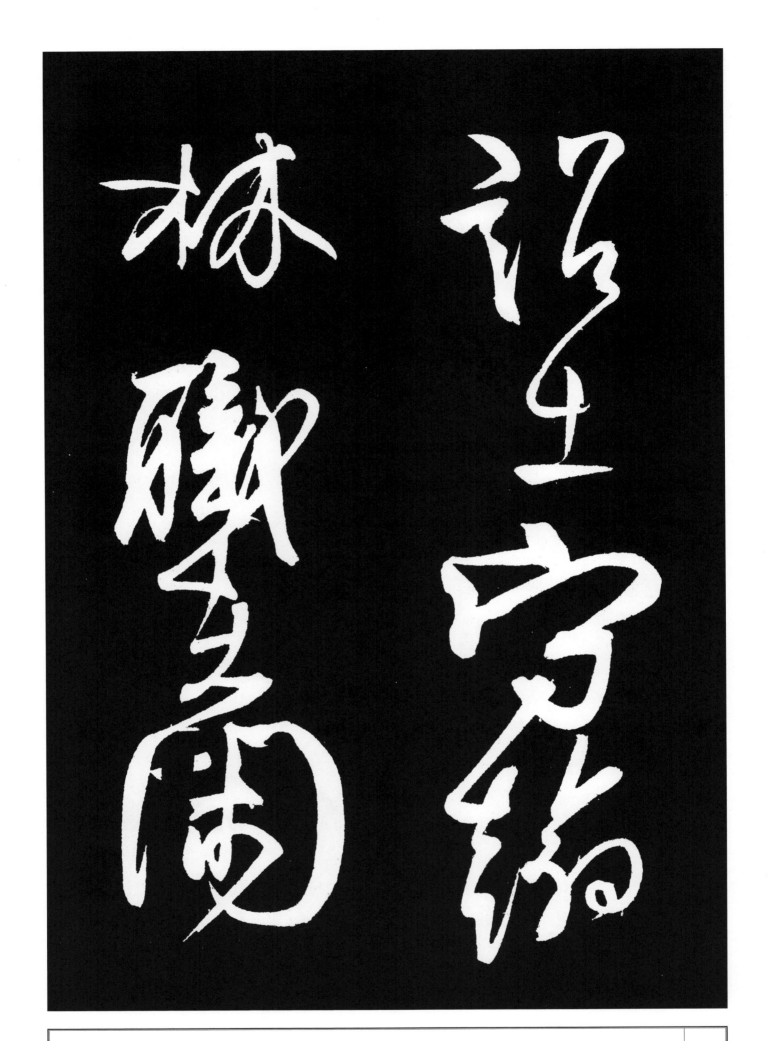

诏出守翰
林职在闲

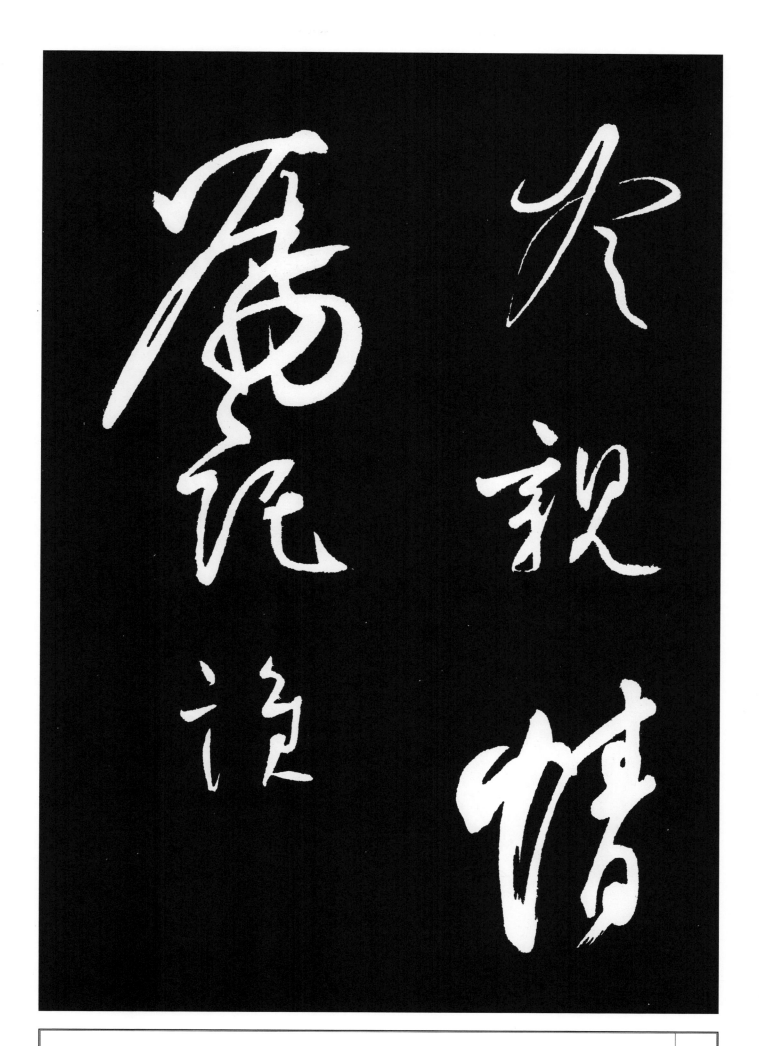

11

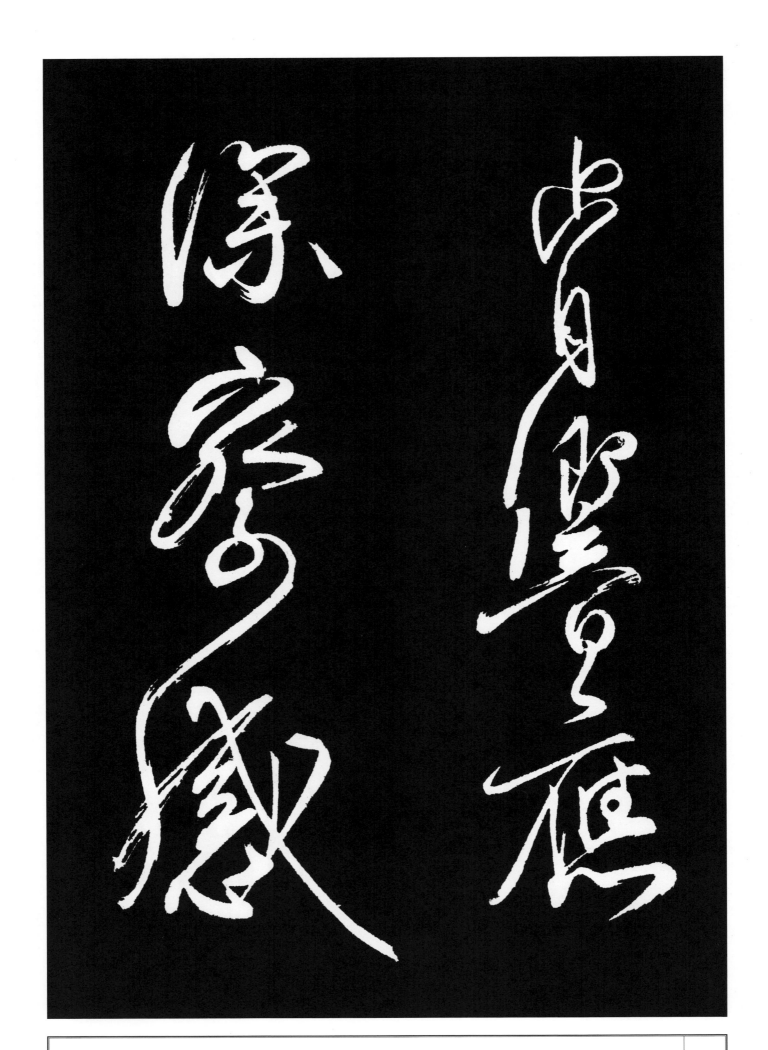

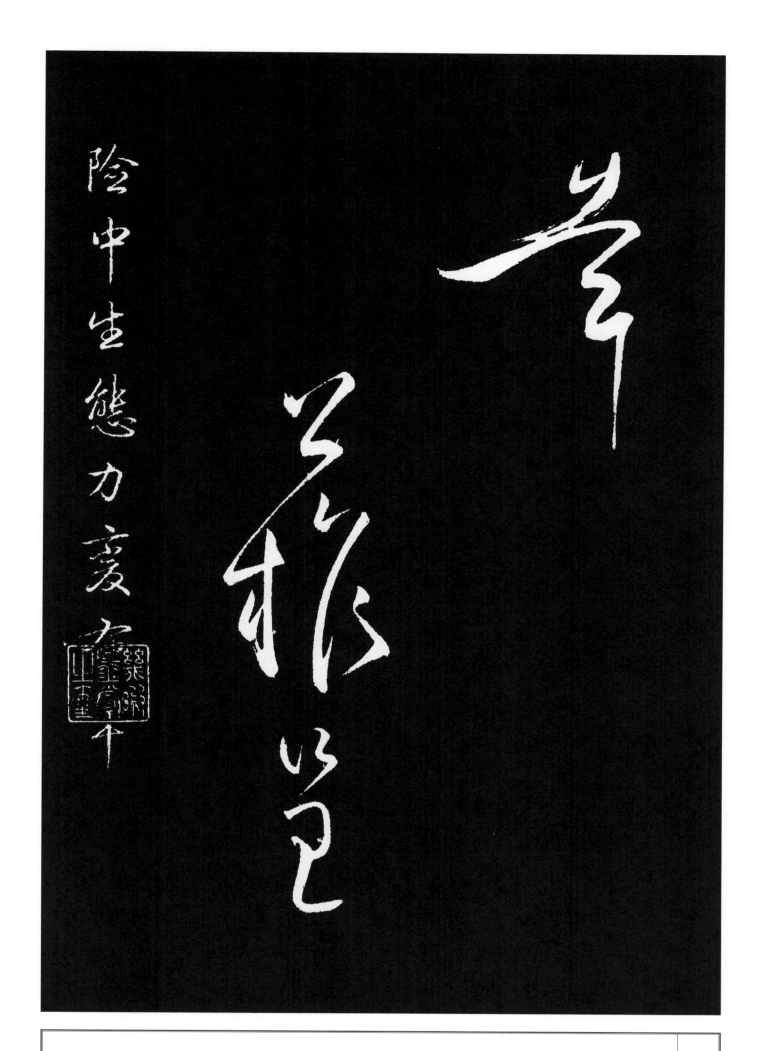

释文

险中生态力变右军
乾隆帝跋
公权呈
辛

13

唐临右军书

唐人《临王羲之东方朔画赞》

曼倩平原厌次人也魏
建安中分次以又为郡
人焉先生事汉武帝汉
书具载玮博达思周变
通以为浊世不可以富
位苟出不以直道也故
倾抗
以傲世傲世不可以垂
训故正谏□□□不
可以久
安也故谈谐以取容洁
其道而□其迹清其质
而
□□□□不为即进退
而不离群若乃□□□
博物触类多能合变以明
□□赞以知来□□□
典

八索九丘陰陽圖緯之學百家眾流之論周給敏捷之辨枝□覆逆之數經脈藥石之藝射御書計之術乃研精而究其理不習而盡其巧經自而諷於口過耳而暗於心夫其明濟開豁苞含弘大凌轢卿相謿哈豪傑戲萬乘若寮友視疇列如草芥茅雄節邁倫高氣蓋世可謂拔乎其萃遊方之外者也談者又以先生噓吸沖和吐故納新蟬蛻龍變棄世登仙神□造化

释文

八索九丘阴阳图纬之学百家众流之论周给敏捷之辨枝□覆逆之数经脉药石之艺射御书计之术乃研精而究其理不习而尽其巧经目而讽于口过耳而暗于心夫其明济开豁苞含弘大凌轹卿相謿哈豪杰戏万乘若寮友视畴列如草芥茅雄节迈伦高气盖世可谓拔乎其萃游方之外者也谈者又以先生嘘吸冲和吐故纳新蝉蜕龙变弃世登仙神□造化

15

靈為星辰此又奇怪恍惚不可備論者也大人來
此國僕自京都言歸定省覩先生之縣邑想　之
高風徘徊路寢見先生之遺像逍遙城郭
覩　生之祠宇慨然有懷乃作頌曰其辭曰
矯矯先生肥遁居貞退弗終否　亦避榮臨世濯
足稀古振纓涅而無滓既濁能清無滓伊何
明克柔無能清伊何高弗視涔若浮樂在必行處罔
憂跨世淩時遠蹈獨遊瞻望往代爰想退蹤邈

释文

灵为星辰此又奇怪恍恍
惚不可备论者也大人
来

此国仆自京都言归定
省睹先生之县邑想
□□之

高风徘徊路寝见先生
之遗像逍遥城郭

睹□生之祠宇慨然有
怀乃作颂曰其辞曰

矫矫先生肥遁居贞退
弗终否□亦避荣临世
濯

足稀古振缨涅而无滓
既浊能清无滓伊何

明克柔无能清伊何高
弗视涔若浮乐在必行处罔
忧跨世凌时远蹈独游
瞻望往代爰想退踪邈

释文

□□生其道犹龙染迹
朝隐和而不同栖迟下
位聊
以从容我来自东言适
兹邑敬问墟坟仑仁原
隰
虚墓徒存精灵永戩民
思其轨祠宇斯立徘徊
寺
寝遗像在图周□□宇
庭序荒芜榱栋倾落草
莱弗除肃肃先生岂
为是□□□弗刑游游
□□□昔在
有德冈不遗灵天秩有
礼□鉴孔明仿佛风尘
用□
颂声
永和十二年五月十三
日书与王敬仁
此唐人临右军书帖

17

释文

宋濂跋

跋唐人临右军像赞卷
后
右军小楷真迹人间绝
少世传黄庭多恶札而
乐毅亦
梁代摸书像赞非晋笔
米海岳审定岂容议耶
文
皇书宗逸少当时自虞
褚而下家临户学右军
衣钵
遍天下然拘则乏趣荡
则踰矩下笔往往不逮
前人今
之去唐又何啻唐之去
晋耶得唐人真书足称
宝矣邑

その食魚必河之魴乎嗟夫老夫髦矣追思往哲實勞

我□李觀周書七日興嘆患其無骨蔡入鴻都觀碣

十旬不返嗟其出群予于此卷不能無□云故紀之

洪武五年秋八月吉日翰林學士亞中大夫知

制誥兼修

國史金華宋濂書

東方生像贊陶隱居所書右

軍有名之迹即宋搨已如晨星

释文

其食鱼必河之鲂乎嗟
夫老夫髦矣追思往哲
实劳

我□李观周书七日兴
叹患其无骨蔡入鸿都
观碣

十旬不返嗟其出群予
于此卷不能无□云故纪
之

洪武五年秋八月吉日
翰林学士亚中大夫知
制诰兼修
国史金华宋濂书

董其昌跋

东方生像赞陶隐居所
称右
军有名之迹即宋拓已
如晨星

况唐人临本乎唐人故
善书尔时
必有唐以前拓下真迹
无几者
今之不能为唐临可知
矣
董其昌观因题

汪道会跋

昔人云法书临摹有二
种摹帖如□人作屋缔
造虽具
准绳工拙自异临帖如
双鹄摩天各随所至而
息此善喻
也二法皆莫善于唐人
彼其去古未远学力更
深用笔操

纵自如所以可贵是帖
为唐临右军东方像赞
其结束波
荣若优孟之学叔敖至
其隐劲于圆藏巧于拙
黯澹有
余锋颖不露信非唐人
不能臻此余所见韩宗
伯家曹娥
碑本正与此帖相类不
必取证于米家数言也
今世得晋
人真迹甚难买王得羊
已为希觏兹宋学士所
以三复兴
叹耳昔年曾见之吴敬
仲处今归用卿漫识数
语
于后　己酉良月新安
晚学汪道会书于白门
长干里

此卷自唐至今不知幾易主矣而歸之大

司空劉公倘亦桃花源中不知有漢何論

魏晉者耶即勿論東方像贊誰氏之子

蒼勁有餘力追作者而宋潛溪學士題

跋數語興會軒翥乃無一筆不逮肖右

军之神恶用是辩真赝较久近乎又所

谓去其人而可矣

崇祯九年上元日南海陈子壮书

唐橅王氏书

释文

军之神恶用是辩真赝
较久近乎又所
谓去其人而可矣
崇祯九年上元日南海
陈子壮书
唐橅王氏书

惠十代再从伯祖晋右军将军羲之书

十一月十三日羲之顿

首顿项遄

痛摧剥

姨母哀

情不自胜奈何奈何
因反惨塞不次王羲
之顿首顿首

王羲之《初月帖》

□月十二日山阴
羲之报近欲遣此

书停行无人不辨
遣信昨至此且得
去月十六日书虽远
为慰过嘱卿佳不吾
诸患殊劣殊劣方涉

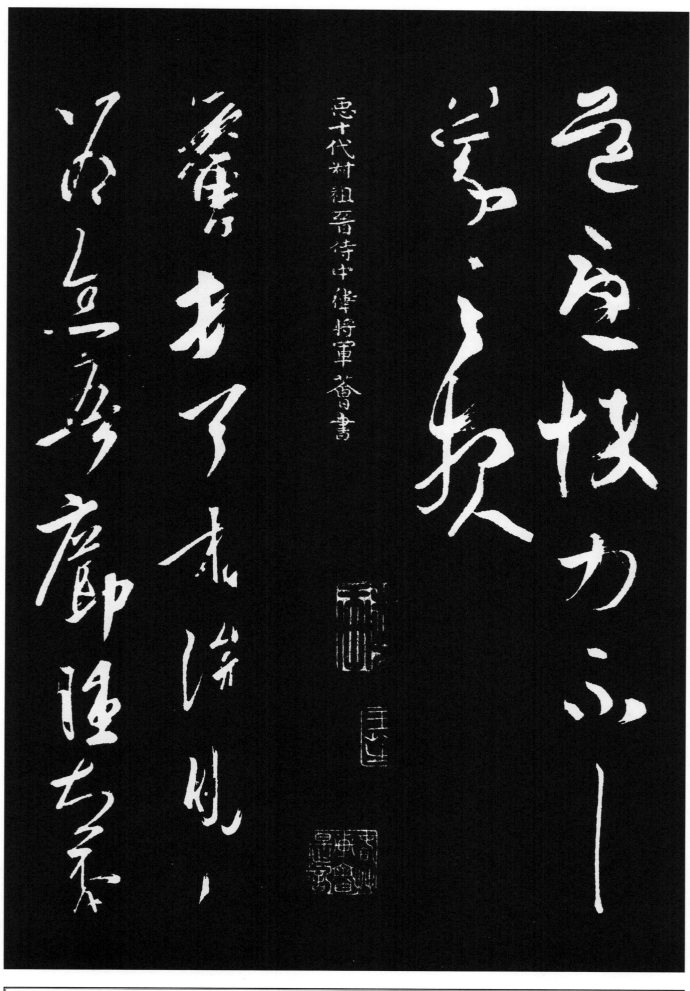

道忧悴力不具
义之报
臣十代叔祖晋侍中卫
将军荟书
王荟《疖肿帖》
荟顿首□□□
为念吾疖肿□□

27

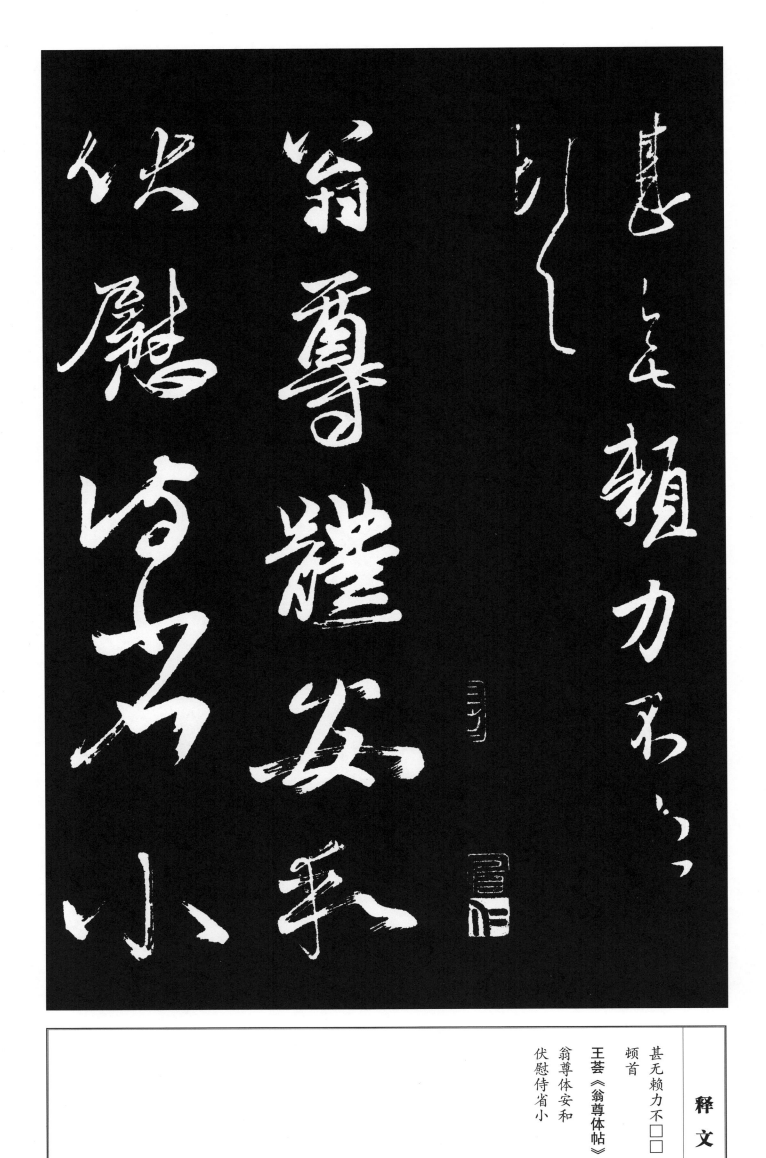

甚无赖力不□□

顿首

王荟《翁尊体帖》

翁尊体安和

伏慰侍省小

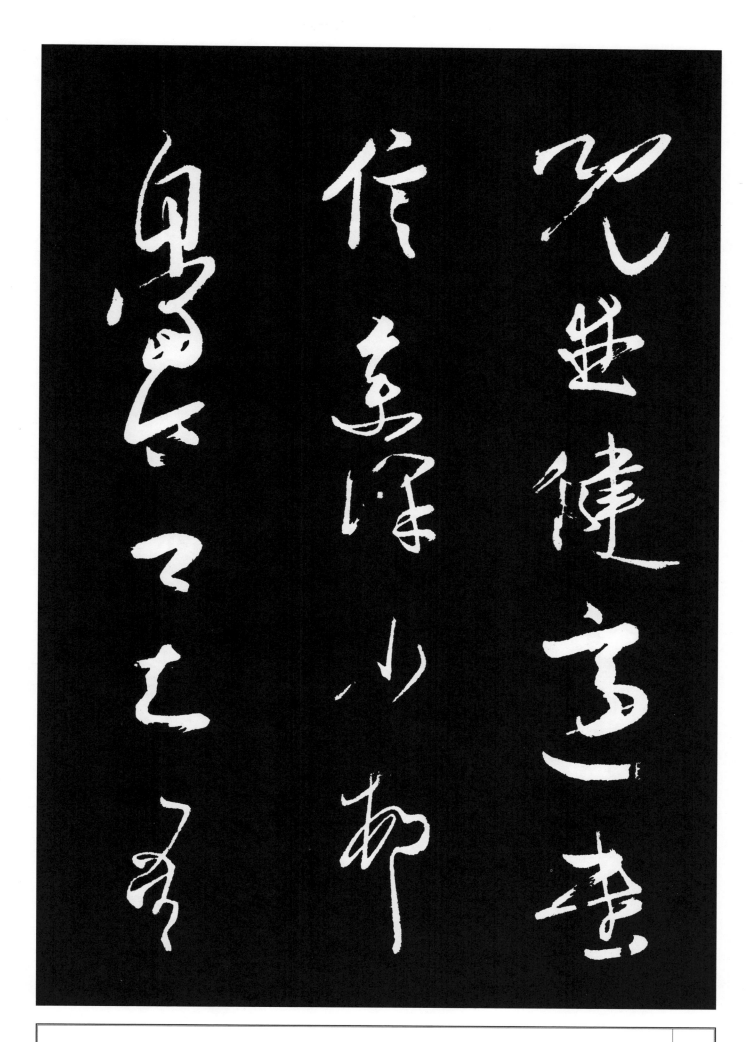

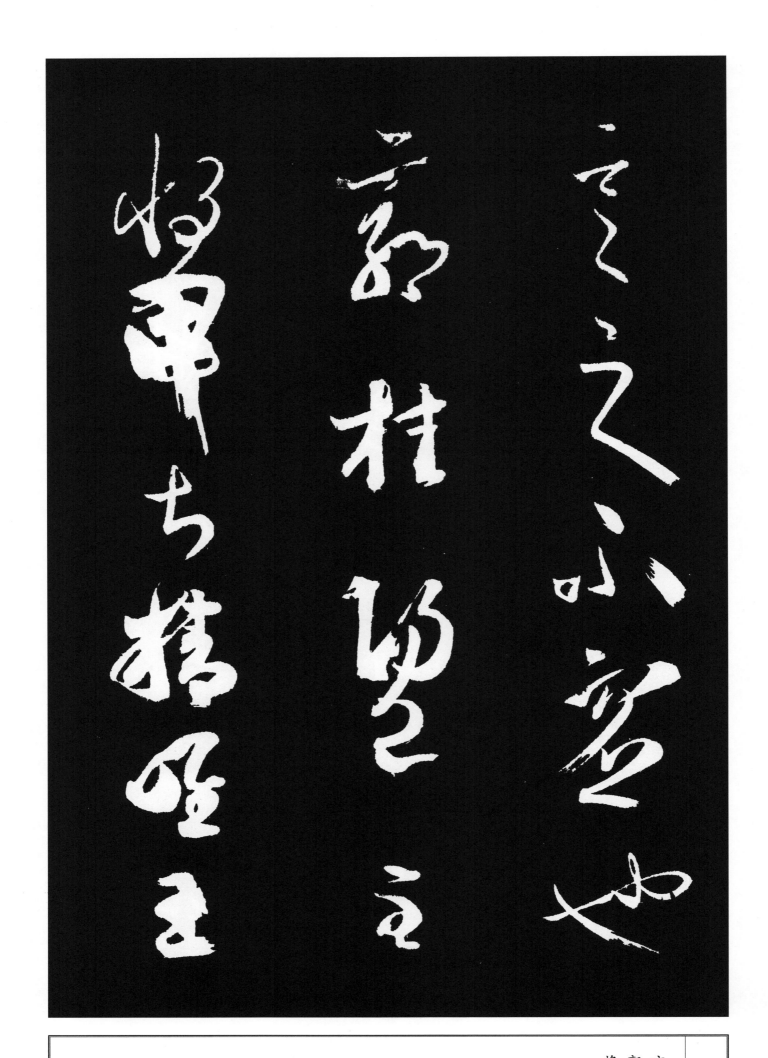

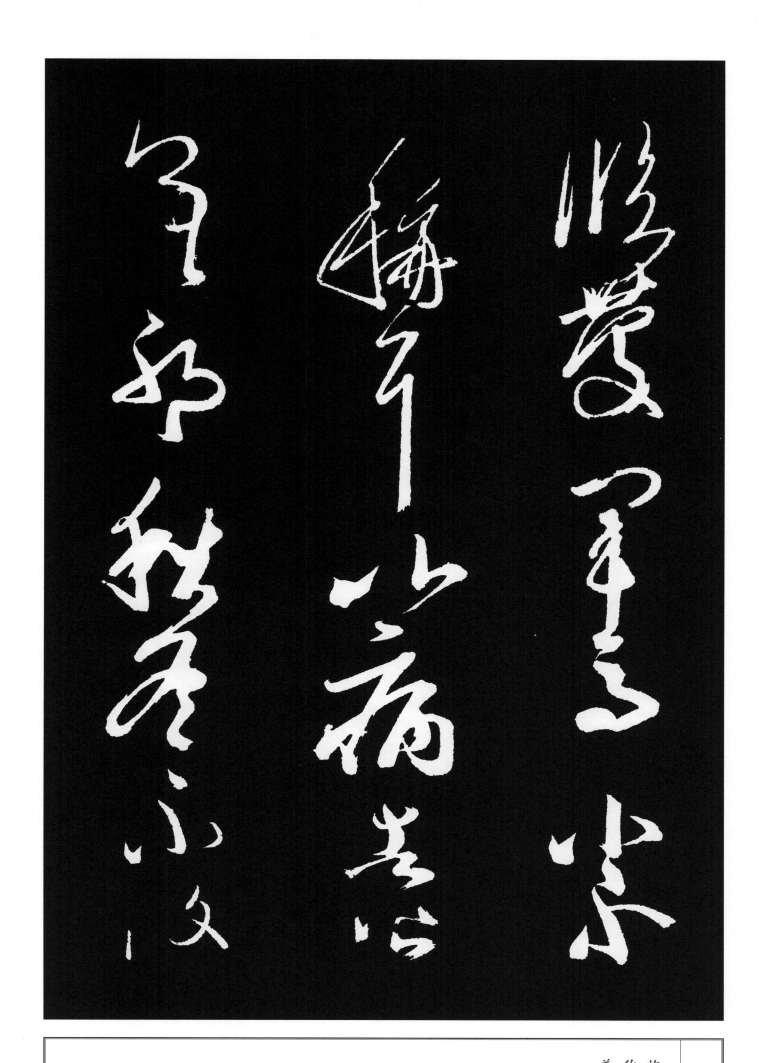

释 文

临庆军马小不
称耳以病告皆
差耶秋冬不复

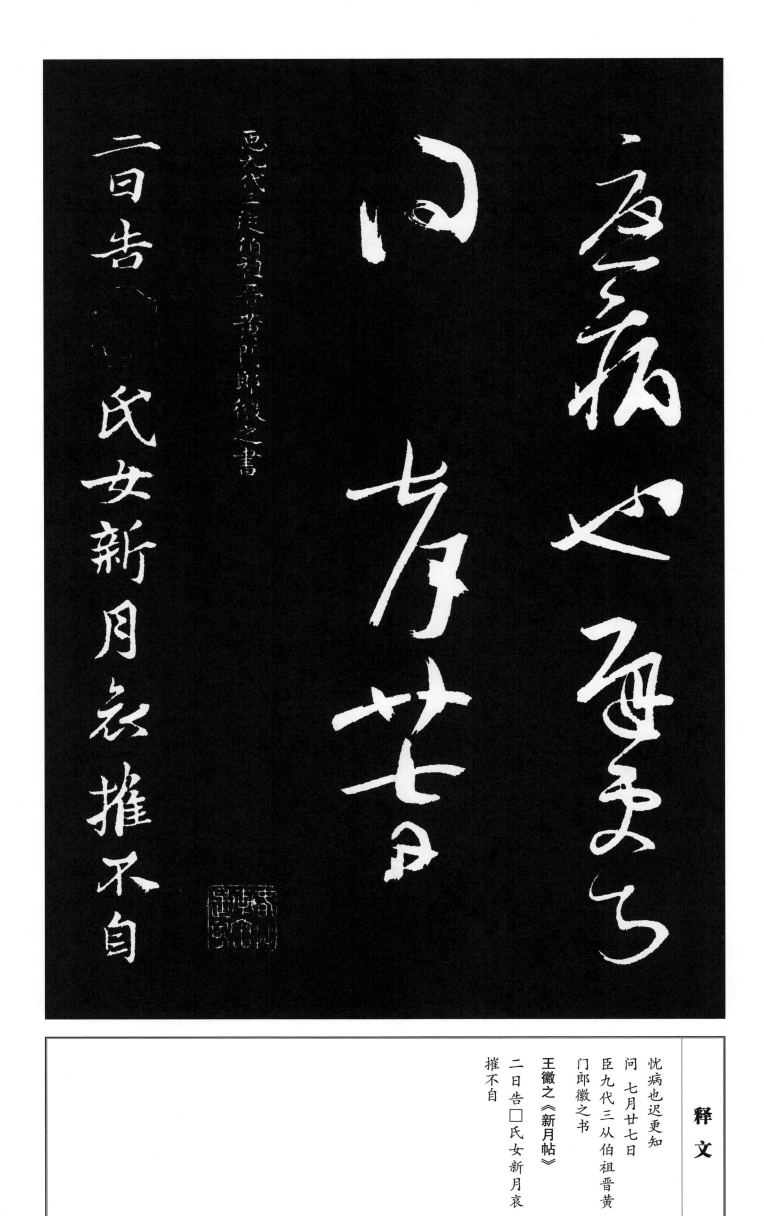

思元代王羲伯祖晋黄門郎徽之書

滕奇人念痛慕不可任何
疎乏汝故異惡懸心雨溫
熱復何似食不吾牽勞並
頃勿後數日還汝比自護
力不具徽之等書

释　文

胜奈何奈何念痛慕不
可任得
疏知汝故异恶悬心雨
湿
热复何似食不吾牵劳
并
顿勿复数日还汝比自
护
力不具徽之等书

惠九代三從伯祖晉中書令宪侯献之書

姚懐珍
滿騫

姚怀珍
满骞
臣九代三从伯祖晋中
书令宪侯献之书

王献之《廿九日帖》
廿九日献之白昨遂不
奉别怅
恨深体中复何如弟甚
顿匆匆不具献之再拜

释文

34

王僧虔《太子舍人帖》

太子舍人王琰
牒在职三载家贫仰希
江郢所统小郡谨牒
七月廿四日臣王僧虔
启
臣六代从伯祖齐侍中
懿子慈书

释 文

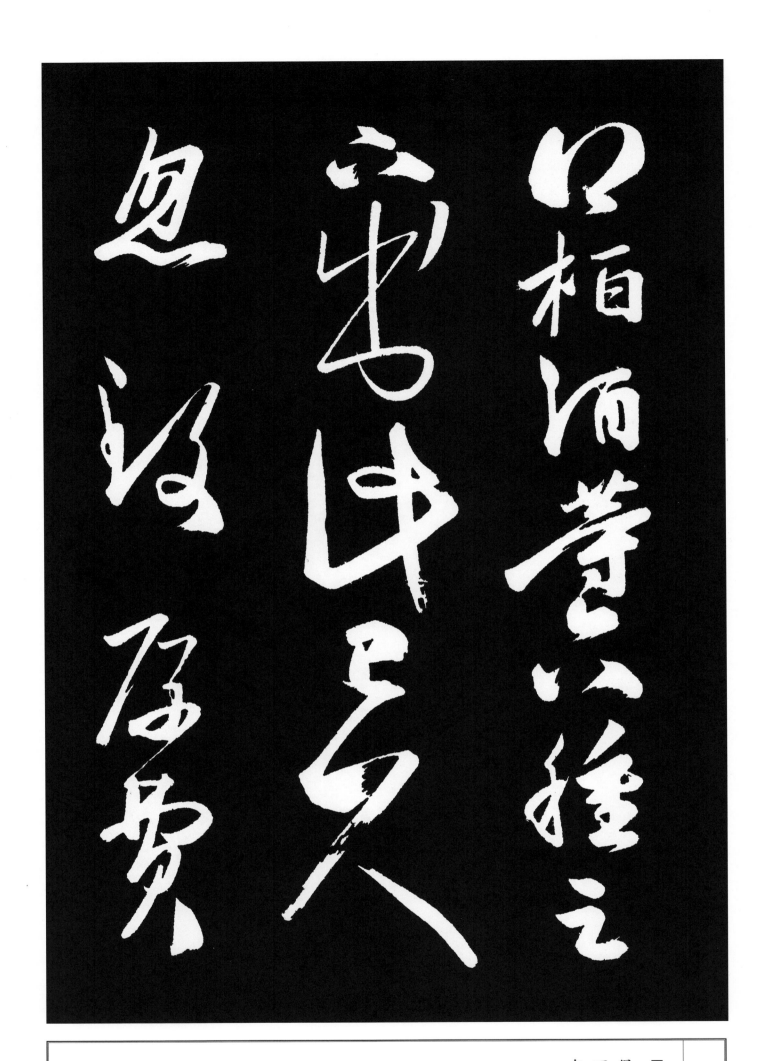

王慈《柏酒帖》
得柏酒等六种足
下出此已久
忽致厚费

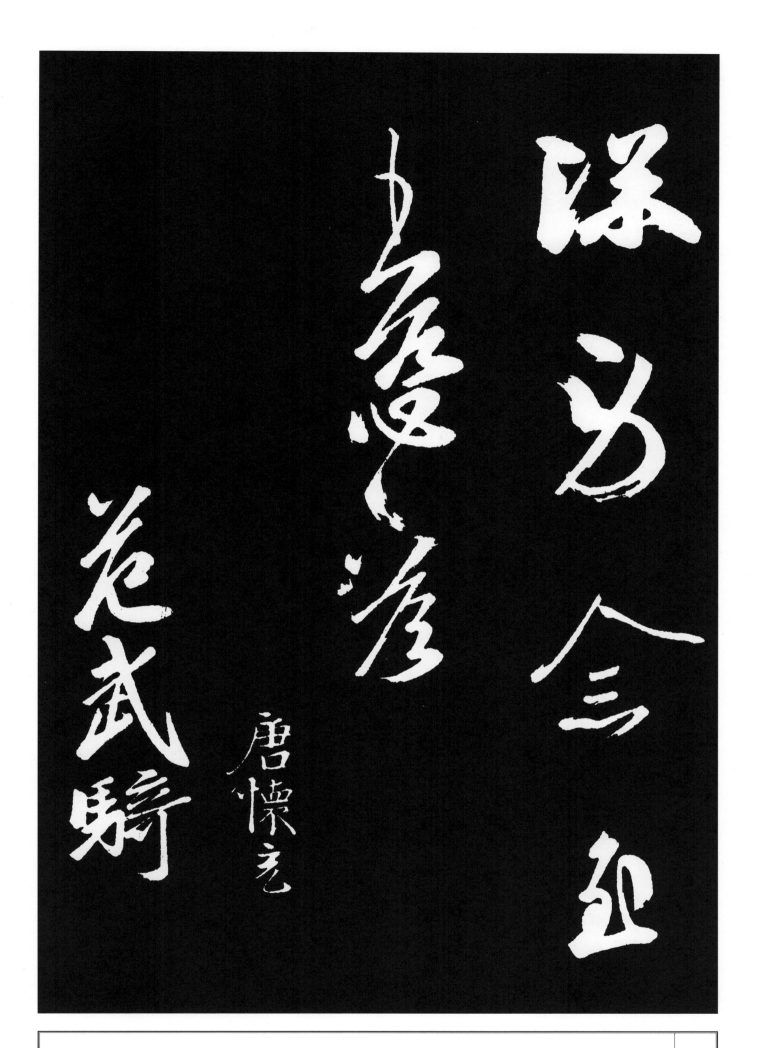

释文

深劳念至
王慈具答
唐怀充
范武骑

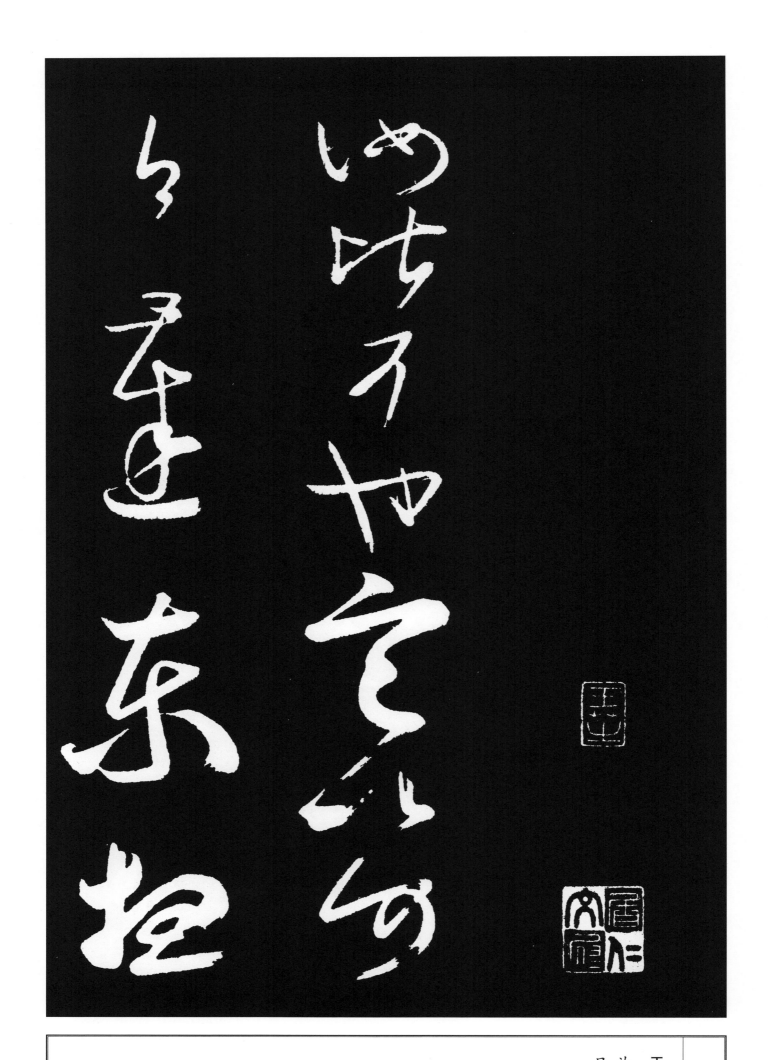

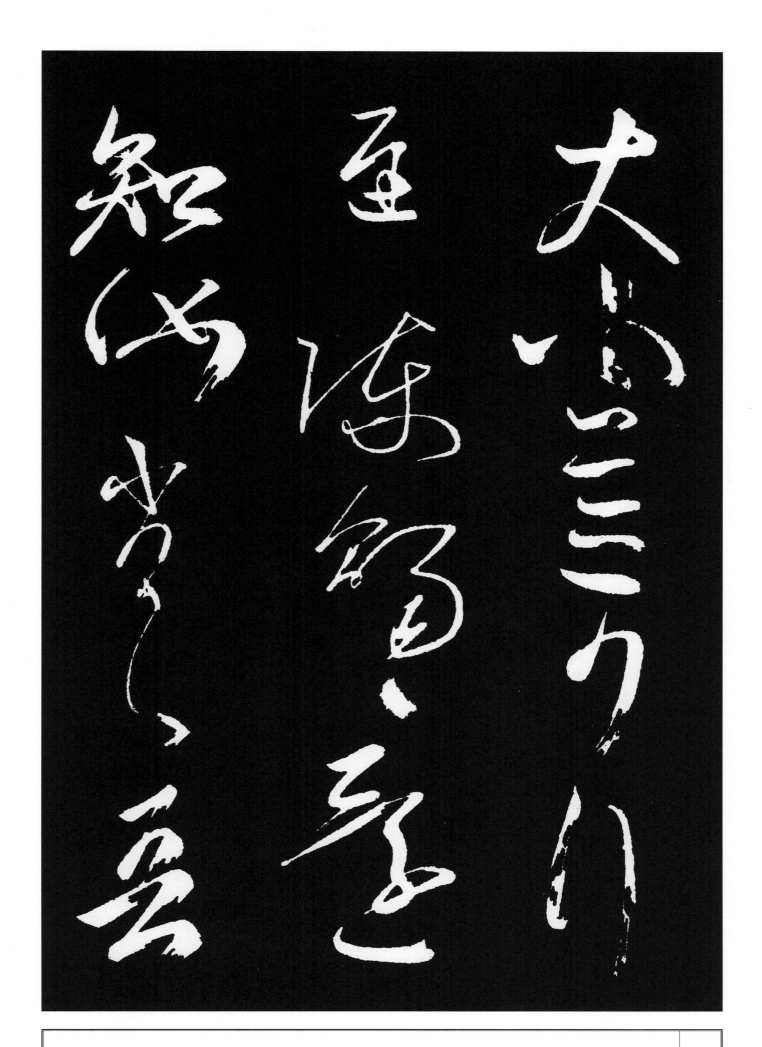

释 文

大小并可行
迟陈赐还
知汝劣劣吾

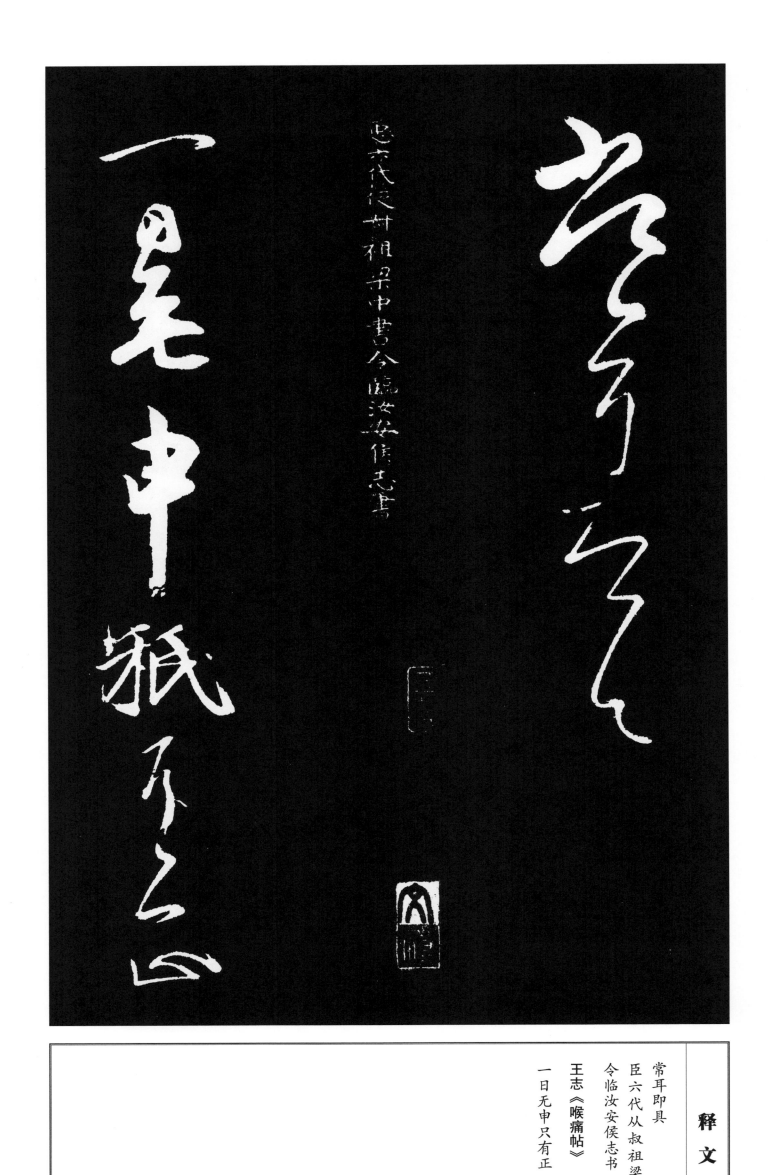

常耳即具
臣六代从叔祖梁中书
令临汝安侯志书
王志《喉痛帖》
一日无申只有正

40

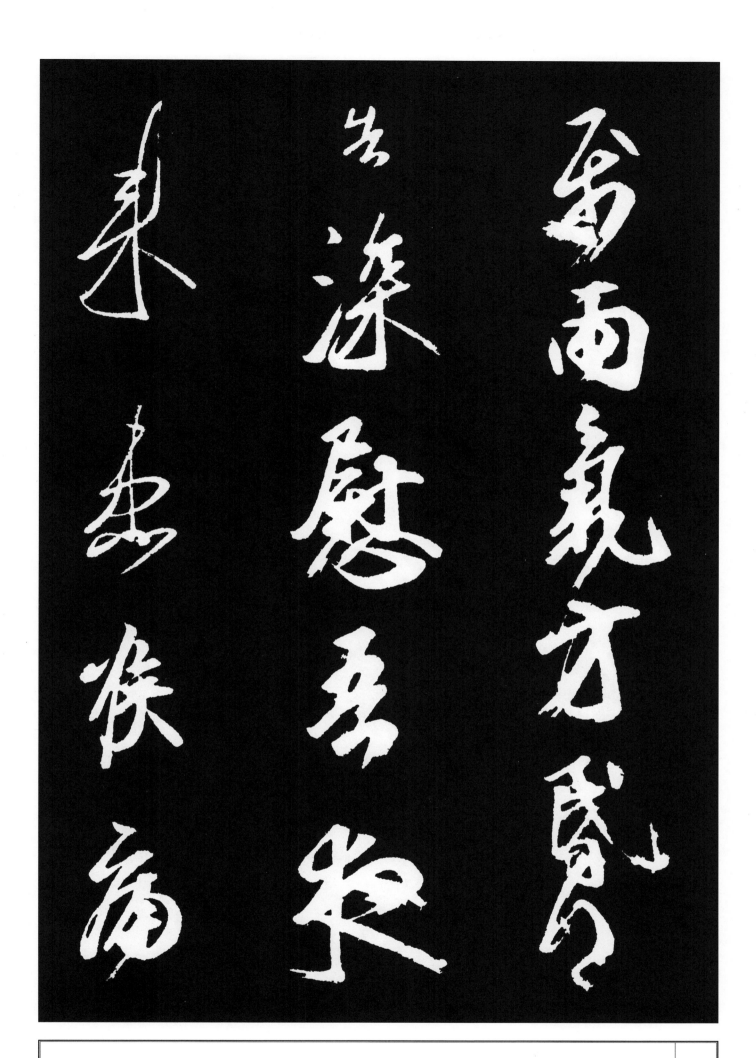

属雨气方昏得
告深慰吾夜
来患喉痛

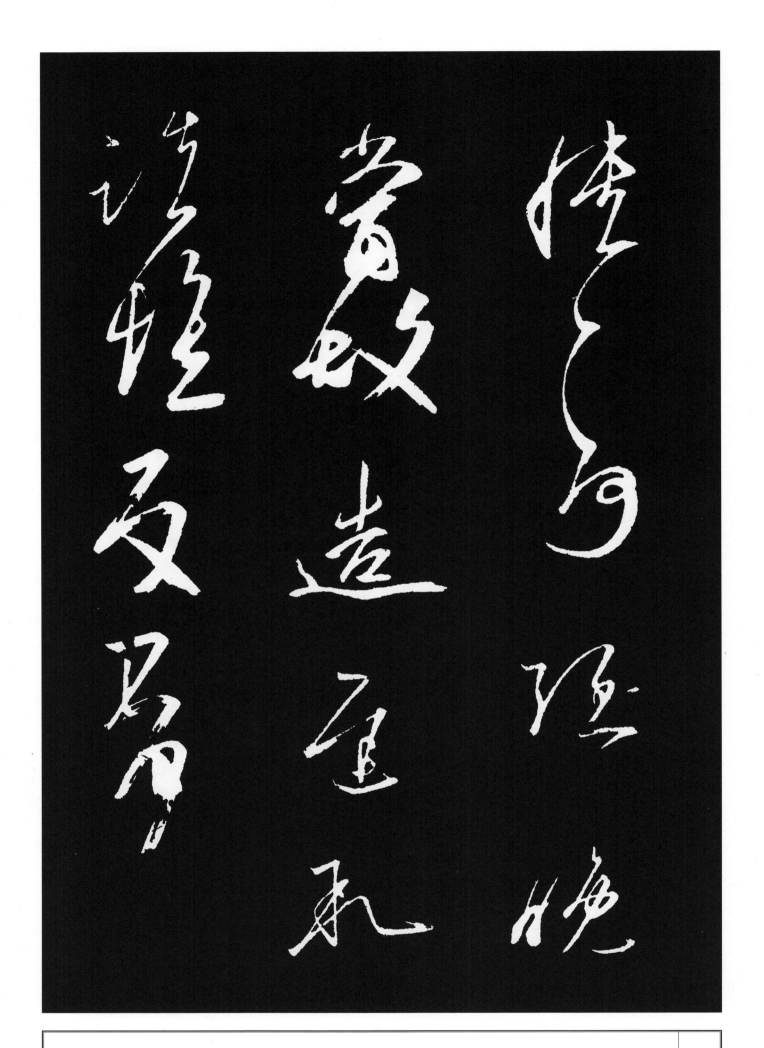

释文

愦愦何强晚
当故造迟叙
诸怀反不具

释文

王方庆跋

万岁通天二年四月三
日银青光禄大夫行凤
阁侍郎同凤阁鸾台平
章事上柱国琅邪县开
国男臣王方庆进

岳珂跋

右唐人摹王方庆万岁
通天进帖真迹一卷金
轮御朝始制十三字今
帖岁月皆用其体唐纸

精古此又独最它帖按
唐史天后尝访右军笔
迹于方庆家方庆进者
十卷凡二十有八人惟
义献见于此帖所谓
十一代祖导十代祖洽
九
代祖珣八代祖昙首七
代祖僧绰六代祖仲宝
五代祖骞高祖规曾祖
褒皆轶焉是时则天御
武成殿示群臣仍令中
书舍人崔融为宝章实
以叙其事复赐方庆
泉述书赋乃谓当复赐
时后命尽榻本留内更
加珍饰锦背归□王氏
人到于今称之故泉有
顺天矜而永保先业从

人欲而不顾兼金之句有建隆新史馆印盖即
当时摹取留内之本而畀之馆中者建中靖国
刻归

祕阁续帖有

小玺并颖川印而三态备众妙摹逼天真亦非
它帖可拟淳熙己亥岁
先君在郎省以一端

石四画轴易之韩庄敏家赞曰
洛石赤心以出宝图燕
涎鸡晨即瑞制
书有奕王门南土华腴
献其家琛陈于

释文

人欲而不顾兼金之句
有建隆新史馆印盖即
当时摹取留内之本而
畀之馆中者建中靖国
刻归

秘阁续帖有

小玺并颖川印而三态
备众妙摹逼天真亦非
它帖可拟淳熙己亥岁
先君在郎省以一端

后四画轴易之韩庄敏
家赞曰
洛石赤心以出宝图燕
涎鸡晨即瑞制
书有奕王门南土华腴
献其家琛陈于

释文

□除笔法之神匪临伊
摹史馆之储尚
其不诬
倦翁岳珂书

张雨跋

右唐摹王氏进帖岳氏
具言始末
传信传宝为宜然双钩
之法世久
无闻米南宫所谓下真
迹一等阁帖

十□书林以为秘藏使
以摹迹较之
彼特土苴耳晋人风裁
赖此以存具
眼者当以予为知言好
事之家不见
唐摹不足以言知书者
矣
方外张雨谨题

文徵明跋

右唐人双钩晋王右军
而下十帖岳倦翁谓即
武后

释文

通天時昕摹留內府者通天抵今八百四十年而紙
墨完好如此唐人雙鈎世不多見況此又其精妙者
豈易得哉在今世當為唐法書第一也此帖承傳之
詳已具倦翁跋中但宋諸家評品略無論及者蓋自
建隆以來世藏天府至建中靖國入石始流傳人間
宜乎不為米黃諸公所賞也此書世藏岳氏元世在
其幾世孫仲遠虞不知何時歸無錫華氏華有栖碧
翁彥清者讀書能詩多畜古法書名畫帖尾有春草
軒審是記即其印章今其裔孫夏字中甫者襲藏維

释文

通天时所摹留内府者通
天抵今八百四十年而纸
墨完好如此唐人双钩世
不多见况此又其精妙者
岂易得哉在今世当为唐
法书第一也此帖承传之
详已具倦翁跋中但宋诸
家评品略无论及者盖自
建隆以来世藏天府至建
中靖国入石始流传人间
宜乎不为米黄诸公所赏
也此书世藏岳氏元世在
其几世孙仲远虔不知何
时归无锡华氏华有栖碧
翁彦清者读书能诗多畜
古法书名画帖尾有春草
轩审是记即其印章今其
裔孙夏字中甫者袭藏维

谨恐一旦失坠遂勒石以传其摹刻之工极其精妙视秘阁续帖不啻过之夏其知所重哉嘉靖丁巳七月既望长洲文徵明题时年八十有八

摹书得在位置失在神气此直论下技耳观此帖云花满眼奕奕生动并其用墨之意一一备具王氏家风

释文

谨恐一旦失坠遂勒石
以传其摹刻之工极其
精妙
视秘阁续帖不啻过之
夏其知所重哉嘉靖丁
巳七
月既望长洲文徵明题
时年八十有八

董其昌跋

摹书得在位置失在神
气此直
论下技耳观此帖云花
满眼奕奕生
动并其用墨之意一一
备具并王氏家风

漏泄殆盡是必薛稷鍾紹京諸名手渡鉤填廓豈云下真一等項庶常家藏古人名跡雖多知無逾此父徵仲耄年作蠅頭跋尤可寶也

五代楊凝式書

萬曆壬子董其昌題

釋文

漏泄殆尽是必薛稷钟
绍京诸名手
双钩填廓岂云下真一
等项庶常家
藏古人名迹虽多知无
逾此文徵仲耄
年作蝇头跋尤可宝也
万历壬子董其昌题
五代杨凝式书

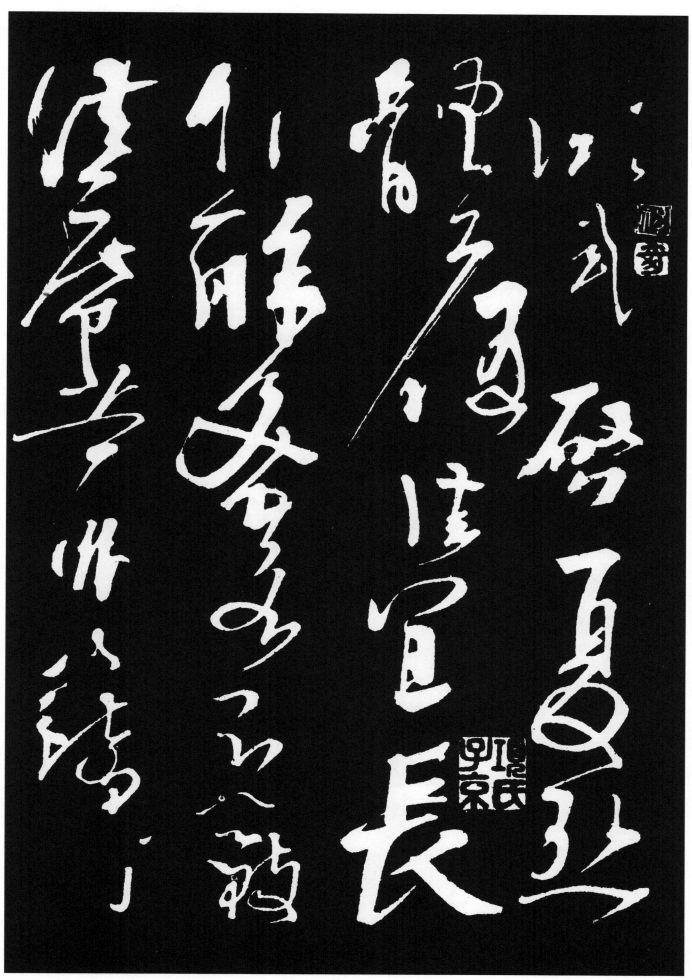

释 文

杨凝式《夏热帖》

凝式启夏热
体履佳宜长
□酥蜜水即欲致
法席苦非□□

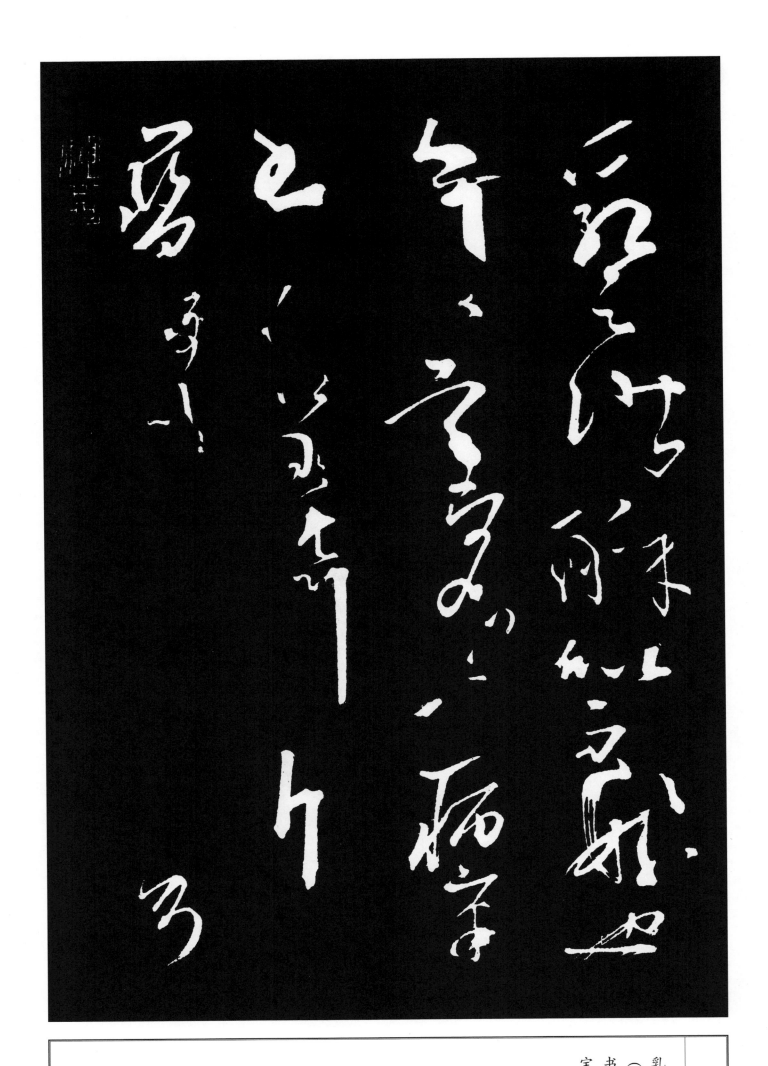

乳之供酥似不□也
（数字未辨）病章
书（数字未辨）斤
宝（数字未辨）

右楊景度行書山谷有云
俗書秖識蘭亭面欲換
凡骨無金丹誰知洛陽楊
風子下筆便到烏絲闌為

前輩推重如此王欽若在祥

符天貺節尚有□及此

耶此帖

絶無發風動氣處尤可

寶

也大德五年七月十九

日直寄道

人鮮□樞獲觀信筆書

释文

前辈推重如此王钦若
在祥
符天贶节尚有□及此
耶此帖
绝无发风动气处尤可
宝
也大德五年七月十九
日直寄道
人鲜□枢获观信笔书

楊景度書出於人知見之表自非
深於書者不能識也此帖沉着
而又蕭洒真奇跡可寶藏延祐
丙辰歲十一月十三日吳興趙孟頫題

香光謂宋四大家並從楊少師津
逮以造魯公之室此言非曾到毗盧
頂者不能道夏熱帖世無刻本雖半
漫漶存者如雲中龍爪令人洞心駭
目松雪困學兩跋具是平生佳書
張照敬記

张照跋

香光谓宋四大家并从
杨少师津
逮以造鲁公之室此言
非曾到毗卢
顶者不能道夏热帖世
无刻本虽半
漫漶存者如云中龙爪
令人洞心骇
目松雪困学两跋具是
平生佳书
张照敬记

释文

始助其肥羜實謂珍羞充

黍秋之初乃韭花逞味之

簡翰猥賜盤飧當一葉

晝寢乍興輖飢正甚忽蒙

杨凝式《韭花帖》

昼寝乍兴輖饥正甚忽

蒙

简翰猥赐盘飧当一叶

报秋之初乃韭花逞味

之

始助其肥羜实谓珍羞

充

释　文

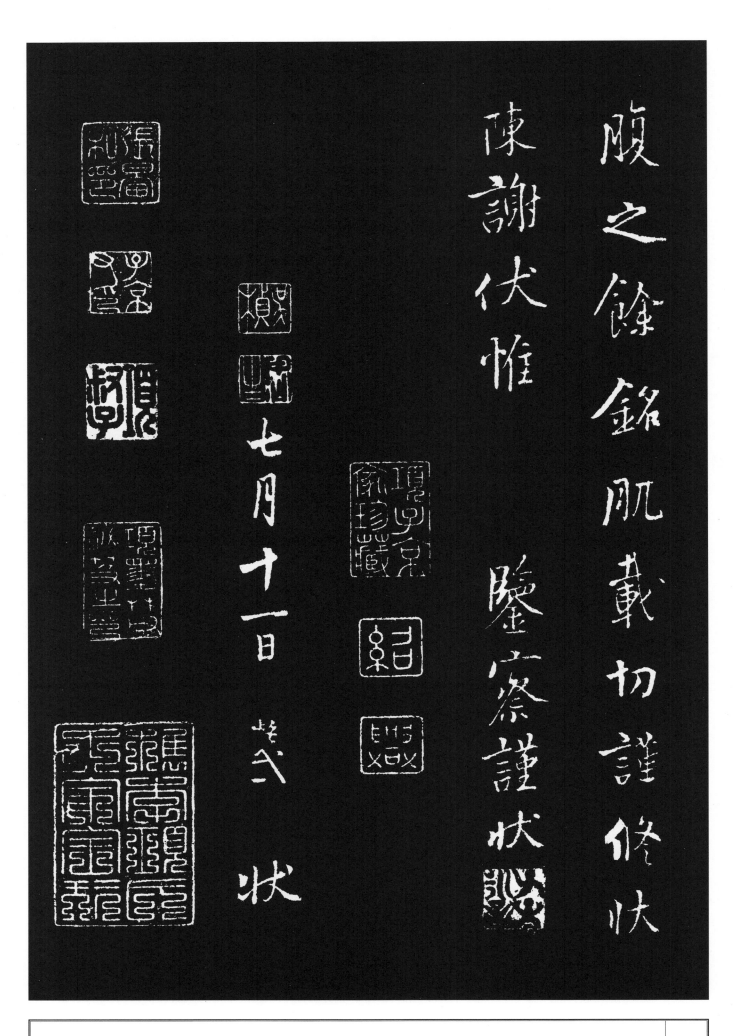

释文

腹之余铭肌载切谨修
状
陈谢伏惟　鉴察谨状
七月十一日□式状

释文

大德壬寅忠宣后人张
晏尝收

张晏跋

宣和书谱载杨凝式正
书韭花帖商旅般
渡绍兴以厚价购得之
故传之于江南可与参
政浙西回携来相惠大
德八年岁在甲辰三月
初
十日集贤学士嘉议大
夫兼枢密院判张晏

敬书

此帖元奎章閣舊畜也須賜與封巨

鹿王時公元社屋時王第 携避通

許蘆氏里

國初希朱高祖文稿中有此題跋決唐

敬书
贾希朱跋
此帖元奎章阁旧畜也
颁赐与封巨
鹿王时公元社屋时王
弟□携避通
许芦氏里
国初希朱高祖文稿中
有此题跋决唐

物無疑也今其孫瑭與其婿崔應奎

秀才始售之間被賜時有蘇武牧羊

圖一玉壺印一今止存此帖云

正德壬申夏通許人賈希朱記

释文

物无疑也今其孙瑭与
其婿崔应奎
秀才始售之间被赐时
有苏武牧羊
图一玉壶印一今止存
此帖云
正德壬申夏通许人贾
希朱记

楊少師韭花帖米元章一見內正書之美
余與董思翁見之秀州項鑒台齋中今年丁
丑八十子毘攜過山中老眼摩挲頓覺一番明
净 陳繼儒記

題楊少師韭花帖後
春畦雨後滋蔬甲五代風流映韭花八百年
來誰作祖十三行外自成家涪翁美譽塵埃
絶米老清評品格賒博雅翩翩張學士珍

陈继儒跋

杨少师韭花帖米元章
一见得正书之美
余与董思翁见之秀州
项鉴台斋中今年丁
丑八十子毘携过山中
老眼摩挲顿觉一番明
净陈继儒记

徐守和跋

题杨少师韭花帖后
春畦雨后滋蔬甲五代
风流映韭花八百年
来谁作祖十三行外自
成家涪翁美誉尘埃
绝米老清评品格赊博
雅翩翩张学士珍

藏妙迹果非差
韭花烨烨动秋蔬历岁
经霜久未枯味压
侯鲭思学图气凌奉橘
欲吞吴与颜上下
名何重并柳低昂品不
孤七百卜年尚完美
若非神护定为刍
崇祯十七年甲申冬至
日朗白父徐守和

凌世韶跋

韭花帖脍炙旧谱今觏
真迹风度凝远古
法逊逸虞欧后欲自作
祖矣杨少师故是
参悟一流卓然见其道
韵翩跹高迈襄

阳惊叹何怪焉余辈得
见此八百年神明
物良是大幸事周生兄
鉴藏一何多奇时
倪遁庵同在座咀叹不
能舍云
同社镜汭韶识

项元汴跋

五代杨凝式韭花帖名
贤题识项元汴真赏

张照跋

杨少师韭花帖董香
光刻入鸿堂中者也

少時曾在平湖高文恪家見之今再入仙源自歎凡骨如故卷首有煙客奉□顒庵相國父子圖書知其相國曾貯西廬裝池騎縫

少时曾在平湖高文
恪家见之今再入仙
源自叹凡骨如故卷
首有烟客奉□顒庵
相国父子图书知其
曾贮西庐装池骑缝

释文

松雪印识宛然不特真
帖阅七百余年即襻
绫亦自元时到今矣
东坡有云无乃天公令
鬼守又云人生安得如
汝
寿斯之谓欤

释文

乾隆五年九月张照敬
识

图书在版编目（ＣＩＰ）数据

钦定三希堂法帖 . 五 / 陆有珠主编 . —— 南宁 : 广西
美术出版社 , 2023.12
ISBN 978-7-5494-2654-6

Ⅰ . ①钦… Ⅱ . ①陆… Ⅲ . ①行草—碑帖—中国—东
晋时代 Ⅳ . ① J292.21

中国国家版本馆 CIP 数据核字（2023）第 157433 号

钦定三希堂法帖（五）
QINDING SANXITANG FATIE WU

主　　编：陆有珠
编　　者：徐家盛
出 版 人：陈　明
责任编辑：白　桦
助理编辑：龙　力
装帧设计：苏　巍
责任校对：吴坤梅
审　　读：陈小英
出版发行：广西美术出版社
地　　址：广西南宁市望园路 9 号（邮编：530023）
网　　址：www.gxmscbs.com
印　　制：南宁市和诚印务有限公司
开　　本：787 mm×1092 mm　1/8
印　　张：8.5
字　　数：85 千字
出版日期：2024 年 1 月第 1 版第 1 次印刷
书　　号：ISBN 978-7-5494-2654-6
定　　价：49.00 元